登山入門必修課

必修課

行進技巧✕裝備知識✕體能訓練

新 手 必 懂 的 無 痛 登 山 實 用 指 南

小川壯太／著

曹茹蘋／譯

前言

各位開始想要「去爬山看看吧」的契機是什麼呢？

每個人開始的原因或許各不相同，但是我想所有人一定都感受過濃濃的山林魅力。我本身因為是在鄉下的山間長大，所以並沒有什麼特別的「登山歷史」，不過我聽山友們講述自己開始登山的理由時，大多都非常有趣，因此我想各位讀者一定也有屬於自己的美好故事。

我身為職業登山家，透過參加山徑越野跑等競賽，深切感受到光憑毅力和精神力爬山是一件相當困難的事。登山時很重要的一點是需要提升技術和體力，配合目標做好萬全的準備。為了避免在山裡產生「不應該是這樣的啊」的想法，我們應該事先確實擬好對策，才能夠讓登山成為一項愉快又安全的活動。

倘若你有膝蓋痛等問題，為了盡可能減輕身心的負擔，也請試著找出適合自己的「登山方式」。

但願本書在「探索精神」方面能助各位一臂之力。

小川壯太

PROLOGUE
你的煩惱是什麼？

HOW TO
WALK COMFORTABLY
IN THE MOUNTAINS

目次

LESSON **1**
不會對膝蓋和腰部造成負擔的
行進技巧

LESSON 2
將疲勞感減至最輕的
配速&營養補給 …………………………………… 69

LESSON **3**
正確的裝備
選擇方法&使用方法 85

LESSON **4**
讓登山變輕鬆的
動作改善訓練&伸展 103

※書中所附之影片QR Code僅供參考，無提供中文字幕翻譯。

HOW TO
WALK COMFORTABLY
IN THE MOUNTAINS

PROLOGUE

你的煩惱
是什麼？

下山時膝蓋疼痛……

先確認是膝蓋的哪個部分疼痛！

想要改善膝蓋疼痛的問題，很重要的一點就是要確定是膝蓋的哪個部位疼痛。你的膝痛是集中在外側、內側、前側還是後側呢？

疼痛的原因會隨部位不同而異。例如肌力不足、韌帶發炎、半月板損傷等等，造成膝蓋疼痛的原因五花八門，不過只要知道是哪個部位疼痛，就有辦法解決。

首先就從尋找疼痛部位的自我檢測開始吧！

【右膝的正面圖】

膝蓋外側疼痛

走路時如果駝背或是外八，膝蓋很就容易向外打開。這麼一來，髂脛束就會因為受到拉扯而感到疼痛。特徵是比起上坡，下坡時更容易覺得痛。

← P.10

膝蓋內側疼痛

如果不曾跌倒或是扭到膝蓋卻漸漸產生疼痛感，則多半是因為腰部反折等姿勢不良所造成。

← P.11

大腿骨

後十字韌帶

前十字韌帶

外側副韌帶

內側副韌帶

外側半月板

內側半月板

腓骨

脛骨

膝蓋前側疼痛

如果是有腫脹壓迫感的疼痛，那麼有可能是膝蓋內的前十字韌帶發炎。假如大腿和脛骨不穩定且產生刺痛感，也有可能是前十字韌帶損傷。

← P.12

臀大肌

腓腸肌

大腿後肌

股四頭肌

鵝掌肌腱
（縫匠肌、半腱肌、股薄肌的總稱）

髂脛束

膝蓋後側疼痛

小腿如果累積過多疲勞，便會導致膝蓋後側產生疼痛。膝蓋內的後十字韌帶周圍一旦發炎，便會感覺到疼痛感從膝蓋後側蔓延至膝蓋骨。

← P.13

膝蓋外側疼痛的原因

你是否因為姿勢不良，
導致膝蓋向外打開呢？

男性經常會有外八和駝背的現象。

只要背負沉重的行李或是持續注視著腳下，就很容易變成這種不良的姿勢。不只是當髖關節或踝關節的可動範圍變小時，光是在腳踝貼上貼布或穿上中筒鞋也容易變成這種姿勢，必須特別留意。

請定期伸展肌肉容易緊繃的大腿外側，並且視症狀以預防用的伸縮型貼布加以補強，多加觀察。

駝背

骨盆被往後拉

骨盆後傾

膝蓋
向外打開

揹後背包時背部會彎曲的人要特別小心！一旦駝背，骨盆就會被拉向後方產生傾斜，以致膝蓋向外打開。

骨盆相對於身體的軸線一旦向後傾，膝蓋就會向外打開。這麼一來便會對關節造成多餘的負擔，甚至產生刺痛感。

←P.23 — LESSON1 行進技巧　　←P.103 — LESSON4 動作改善訓練&伸展

膝蓋內側疼痛的原因

你是否會反折腰部呢？

膝蓋內側會感到疼痛的人，請確認看看自己是否有因為骨盆過度前傾，產生腰部反折＆內八的情形。女性因為骨盆較寬，走路時容易有內八的傾向。一旦走路內八，負責穩定膝關節的內側副韌帶就會產生壓力，使得被稱為鵝掌肌腱的肌群過度拉伸，導致膝蓋內側容易感到疼痛。

由於根本的原因在於核心肌肉的力量不足，無法保持骨盆穩定，使其維持在正確的位置上，因此請進行核心肌群訓練。

腰部反折

骨盆前傾

膝蓋倒向內側

腰部反折不只會讓膝蓋內側出問題，腰部和小腿（蹠肌等）也可能產生毛病，需要特別留意。

骨盆前傾的角度如果過大，膝蓋就會被往內擠，導致膝蓋的位置倒向內側，因而對膝蓋內側造成負荷。

←P.23 — LESSON1 行進技巧　　←P.103 — LESSON4 動作改善訓練＆伸展

膝蓋前側疼痛的原因

你走路時
膝頭是否太往前了呢？

彎曲著膝蓋，讓膝頭往前超出身體軸線太多的步行動作，會讓雙腿無法充分地屈伸。

過度使用大腿前側的肌群（股四頭肌等），肌肉的柔軟度會逐漸下降，這麼一來膝蓋骨會施加壓力在膝關節上，進而引起關節內的發炎症狀。行進時步幅不要太大，並且以髖關節而非以膝關節為中心行走，可以有效減輕大腿前側的負擔。

大腿前側的
負荷過重

膝蓋前側
承受負荷

膝頭過度
往前超出

腳的落地位置
太前面

行走時如果讓腳在重心位置的前方落地，腰的位置就會下沉，導致行進時膝蓋前側會承受很大的負荷。

大腿前側若是持續處於緊繃的狀態，股四頭肌就會失去柔軟度，進而引發關節症候群或肌腱炎。

←P.23 — LESSON1 行進技巧　　←P.103 — LESSON4 動作改善訓練&伸展

膝蓋後側疼痛的原因

你走路時是否會伸直膝蓋呢？

膝關節如果過度伸直，大腿後肌和小腿的腓腸肌就會累積疲勞，有時還會使膝蓋後側產生疼痛。比方說下山時，讓大腿後肌持續承受大腿前側過度使用的疲勞，或是過度使用小腿，這些也都是造成膝蓋後側疼痛的原因。

由於大腿後肌、腓腸肌等各種肌群的根部都集中在膝蓋後側，因此除了膝蓋後側之外，放鬆大腿後側和臀部的肌肉、小腿等膝蓋上下的肌肉，也可以舒緩膝蓋後側的疼痛。

腰部位置
下沉

膝蓋後側
受力過大

股四頭肌
失去柔軟度

用甩的方式
讓腳落地

如果像競走選手一樣伸直膝蓋前進，大腿後側的肌群和小腿會承受很大的負荷，進而導致疼痛的產生。

用把腳往前甩出去的方式落地，會讓膝蓋後側的肌腱承受很大的負荷，導致瞬間被延展的大腿後肌和腓腸肌產生疼痛。

←P.23 — LESSON1 行進技巧　　←P.103 — LESSON4 動作改善訓練&伸展

每次爬山都會肩膀痠痛或腰痛⋯⋯

請確認走路方式
和裝備的使用方式！

無法正確使用後背包和登山杖等裝備，一樣會對身體造成負擔。

比方說揹上後背包的時候，若是以前彎的姿勢讓背包貼合身體，整個人就會一直處於「駝背」的狀態。而這一點正是造成肩膀痠痛、背部緊繃、腰痛的原因。

只要在揹上後背包時，讓頭、肩、腰、踝骨連成一條直線，使身體的軸線不要偏移，就能均衡地運用肌群，讓疲勞獲得舒緩。

肩膀痠痛

駝背或登山杖拿太高的「萬歲動作」，會壓迫背部、頸部等的肌肉，導致肩膀痠痛。

背部疼痛

如果在駝背或腰部反折的姿勢下運動，背部肌肉會變得緊繃。闊背肌緊繃也會對肩膀、腰部的疼痛產生影響。

肩胛骨

斜方肌

胸廓

闊背肌

腰椎

腰部疼痛

駝背和腰部反折，會對背部、腰部四周的肌腱造成很大的負荷。請學會如何沿著身體軸線將骨盆立起。

骨盆

臀大肌

← P.16

肩膀、背部、腰部疼痛的原因

或許是不熟悉如何使用的用品造成的！

　　登山時，由於必須配合登山行程攜帶隨身物品，因此後背包通常都會有一定的重量。近年來隨著登山用品不斷進化，為了能夠更輕鬆穩定地久揹，後背包也增添了各式各樣的調節功能。可是如果揹法錯誤，就會無法發揮出背包的功能。請確認背負時的正確姿勢，以及裝備的打包方式。

　　登山杖也是一樣，如果用不習慣，就有可能發生握得太用力，或是舉得過

後背包的位置過高

以駝背姿勢貼合身體

後背包的揹法錯誤

把後背包揹得很高雖然可以減輕重量感，卻無法將各背帶調整在正確的位置上，導致後背包大幅晃動，還得另外消耗體力去控制它。

若在駝背的狀態下讓後背包和身體貼合，整個人就會一直呈現駝背的姿勢。即便想要以正確的姿勢走路，也很難調整身體軸線或將骨盆立起，必須特別留意。

登山杖的正確使用方式。

的肌肉很快就會發出哀號，因此請學會

用手臂的力量將身體撐起，手臂和肩膀

高的問題。另外，若是過度依賴登山杖

貼心建議

減輕身體負擔的打包方式

備用衣物、防寒衣等使用頻率低且較輕的物品放在 D。備用水、瓦斯槍、保溫瓶等重物要放在背側的 C 裡面。其他物品從重物開始依序放入背側，比較輕的物品則放在 B。經常需要取用的物品要裝在靠近袋口的 A。

登山杖的用法錯誤

過度將登山杖往前帶

使用時若將整支登山杖舉起，握把的位置就會太高，杖尖也會伸向身體的前方。這麼一來上半身就會過度用力，導致手臂和肩膀四周的肌肉變得僵硬緊繃。

←P.23 —— LESSON1 行進技巧　　←P.85 —— LESSON3 裝備的選擇方法&使用方法

最近爬山常常累到筋疲力竭

請重新檢視走路方式和配速！

跑馬拉松時如果從一開始就全力衝刺，速度很快就會下降，甚至有可能無法完賽，這一點應該不難想像吧？

登山也是一樣，學習有效率的走路方式，並且在行走時適當分配自己的速度是很重要的。因此，首先請學習不容易產生疲勞和疼痛、能夠承受長時間行動的步行動作。

然後為了讓自己能夠以這個走路方式行走數小時也不成問題，培養出可以從容持續行動的步調也非常重要。

突然使不上力

一旦能量用盡或出現脫水症狀，速度就會突然下降或是產生虛脫感。適度休息和定期補充營養、水分就變得十分重要。

腿開始抖個不停

運動量一旦大到超過預期，腿就會開始痙攣或是使不上力。這時請放下行李，做好保暖後好好休息，並且透過自我按摩的方式讓體力恢復。

P.20

心跳劇烈，喘不過氣

登山是在非日常環境下進行的高難度運動，由於隨著海拔上升，空氣中的氧氣含量會逐漸減少，因此行動過程中必須隨時讓自己保有餘力，不要貪快。

登山會累到筋疲力竭的原因

問題是因為某一點不足而發生的！

即便是已經習慣爬山、每天都有在進行訓練的人，只要勉強嘗試超出自己能力的事情，還是會吃到苦頭。

在山裡，必須具備能夠隨時客觀自我分析的能力，例如「這個速度會不會太快？」、「補給是否充足？」、「穿著是否符合氣象條件？」同時確實掌握「現在該做什麼，接下來該做什麼」。

就算在山裡感到疲累不堪時，也只要休息就好，所以會讓人感覺好像問題不大。如果是在街上散步的話，那麼中

體力不足

光憑著想要爬上那座山的心情是無法攻頂的。請先培養出能夠帶著行李上上下下一段時間的體力，然後從體力可以負荷的山開始爬起。

配速失敗

和平常的步行不同，登山是背負沉重的行李（負重），在高海拔（低氧）的登山路徑（不平整的路面）上持續行走（長時間行動）的一種活動。請累積經驗，找出最剛好且適合自己的步調。

途回去是很簡單，但是在山裡就沒辦法那麼做了。在某些天候下，身體有可能很快就會發冷失溫，陷入危險的狀態當中。因此掌握現狀，瞭解「現在有哪裡不足，需要補充什麼以避免問題產生」非常重要。

貼心建議

為防止過度疲倦，穿著也很重要！

身體因汗水而冷卻時，人體會消耗熱量來維持體溫。肌腱、關節一旦發冷，不只是運動表現會變差，有時也會產生疼痛感。為防止過度疲倦，採取不會流汗的配速，以及休息時在容易受寒、產生疼痛的部位套上保暖衣物等，這些都是必要的對策。

水分不足

水分必須和鹽分等電解質一起定期持續地補充。有時候覺得口渴時，其實身體已經處於脫水狀態了。請不要大口牛飲，而是每次喝一口，分多次補充。

能量不足

登山過程中熱量會不斷地被消耗，如果不補充的話能量就會枯竭。由於人在山上的消化吸收力較低，因此建議可以1小時1次，定期進行少量補給。

←P.23 — LESSON1 行進技巧　　←P.69 — LESSON2 配速&營養補給

職 業 登 山 家 的
膝痛對策

我目前轉戰日本國內外全長超過100km的山岳耐久賽。光是主戰場的100英哩（160km）競賽，每年就要參加約莫6場賽事，因此為了每次都能確實跑完，除了訓練和練後照護，比賽前的狀態調整同樣不可或缺。

我在比賽開始之前，就會使用貼布來預防受傷和減輕疲勞。由於膝蓋和腳踝的傷勢尤其致命，因此我會配合當天的身體狀況自行黏貼，或是請運動防護

貼布可提高直進性，
預防動力損失。

員幫忙貼上。儘管有時即便受傷了也只能負傷出賽，但是只要配合狀態使用貼布或輔具，還是可以幫助我緩解疼痛、避免症狀惡化。

其中我特別注重膝蓋的防護，會將狀態調整成即便是在行動時間將近40小時的比賽，過程中也不會產生不適。

事先黏貼於在意的肌腱、關節上。

比賽前請他人使用貼布替我注入元氣。

HOW TO
WALK COMFORTABLY
IN THE MOUNTAINS

LESSON
1

不會對膝蓋和腰部
造成負擔的
行進技巧

登山步行的3大訣竅

登山是一項雙腳走在不穩定場地上的活動。

如何能夠在不使用肌力的狀態下保持平衡是一大重點。

就讓我們學習以下3大訣竅，瞭解基本的身體使用方法吧！

訣竅 1

保持正確姿勢

站立時要讓頭、肩、腰、踝骨位於一直線上，使身體軸線筆直延伸。即使邁步向前會讓髖關節和膝關節彎曲，也要有意識地穩定身體軸線，避免偏移。

P.26

24

訣竅 *2*

利用骨盆上下、前後地活動

請試著在保持直立姿勢，不要讓上半身和左右肩傾斜的狀態下，輪流抬高、放下左右骨盆。

等到習慣活動骨盆之後，就試著加上髖關節、膝關節的屈伸。

← P.30

訣竅 *3*

採取2軸步行方式，對齊腳的方向

為了保持左右的平衡，要想像自己走在2條軌道上。只要讓膝蓋、腳尖的方向和軌道的行進方向一致，步行動作就不會扭曲歪斜。

← P.32

保持正確姿勢

有意識地
讓頭到踝骨呈一直線

首先來確認基本姿勢。站立時要想像讓頭、肩、腰、踝骨位於一直線上，使身體軸線筆直延伸。重點是要放掉全身的力量，不要出力。

如果能夠做到這一點，接著就來試試看原地邁步。想像從左右肩膀到踝骨有2條延伸的軸線。邁步時，浮在半空中那隻腳的髖關節、膝關節會彎曲，但是踩在地上的支撐腳要保持一直線。

隨著髖關節持續地屈伸，上半身會被往前推出，支撐腳移到後方讓身體往前移動。必須習慣在移動的同時，還能一邊維持髖關節和膝關節的屈曲、伸展動作。即便是有舊傷，或是髖關節和膝關節的可動範圍受限的人，也能透過採取靠近身體軸線的走路姿勢來減少肌肉的損耗。

觀看參考影片！

先 來 確 認 姿 勢 ！

NG

軸線彎曲
身體必須使用肌力去平衡偏離身體軸線的頭、腰、膝蓋。

頭往下垂
頭一旦下垂，頸部和肩膀的負擔就會增加，視野也會變窄。

胸口內縮
胸廓變窄會使呼吸不順暢，造成肩膀四周、頸部、背部的肌肉疲勞。

駝背的姿勢
在活動時，過度前傾的姿勢會讓膝蓋周圍的肌腱被過度使用。

骨盆後傾
重心偏向後方會讓膝蓋不易伸直，進而造成膝蓋疼痛。

膝蓋彎曲
會對腿前側、膝蓋、腰部造成負荷，長時間下來會引發問題和疼痛。

OK

打造筆直的軸線
不刻意出力，將身體軸線調整成頭、肩、腰、踝骨位於一條線上。

抬頭
登山時很容易一直往下看。抬頭讓臉朝向正前方，開闊視野。

打開胸口
只要讓心窩朝前、打開胸口，骨盆就會端正。胸廓也會隨之擴張，讓呼吸變得順暢。

伸直背脊
只要將心窩、頸根往上提起，自然而然就能讓背脊伸直。

立起骨盆
只要立起骨盆就會使用到背部的大肌群，姿勢也容易變得端正。

伸直膝蓋
自然地伸直膝蓋。注意不要過度用力讓膝蓋變成棒狀！

下一頁〈效率良好的動作〉

效率
良好的
動作

伸展支撐腳的
髖關節

在上半身不前傾的狀態下，伸展支撐腳的髖關節。由於這麼一來上半身就會往前進，因此可以放下抬起的那隻腳，平穩地落地。

沿著支撐腳
提起腳跟

在後腳打造出筆直的軸線。只要在這個狀態下沿著支撐腳提起腳跟，髖關節和膝關節就會自然屈曲將腿抬起。

NG

過度將膝蓋以下往前甩

由於落地位置偏向前方，因此會導致腰部位置下沉，增加膝蓋的負擔。

NG

駝背走路

身體軸線一旦彎曲，曲線部分的肌腱和關節就會承受負荷，進而引發疼痛。

轉移重心

將重心轉移至落地的那隻腳，沿著軸線筆直地站立。使用臀部和大腿後側的肌肉伸展髖關節。不要使用小腿往前踢。

訣竅 2

利用骨盆上下、前後地活動

學會活動骨盆，
高低落差也不成問題！

只要將骨盆的活動運用在步行上就能加大步幅，進而在跨越較大的高低落差時，以及在有高低落差的下坡路要確保落腳點時，可以輕鬆地做出延展下肢的動作。另外，由於能夠優先使用靠近軀幹的大肌群，因此也能減輕腿部肌肉的疲勞和對膝蓋的負擔。

首先請試著從直立姿勢將骨盆往上抬，並且避免讓上半身和左右肩傾斜。然後輪流抬高、放下左右骨盆，一邊「原地踏步」。只要將抬起的骨盆往前放下就會前進，但是必須注意不要讓兩邊肩膀一前一後。

等到動作練習順暢之後，請加上髖關節和膝關節的屈曲、伸展動作走走看。膝蓋疼痛、無法大角度彎曲膝蓋的人，請務必要練習這個動作。

觀看參考影片！

抬 起 骨 盆

骨盆往下掉

單腳站立時,如果骨盆的位置往下掉,髖關節和膝關節就會彎曲,對大腿前側和膝蓋產生壓力。

抬起骨盆

一邊注意不要讓上半身產生傾斜,一邊試著抬起骨盆。小心不要讓支撐腳那一側的骨盆往下掉!

基本的直立姿勢

調整直立姿勢,讓左右骨盆的上緣連線與身體軸線呈直角。這時記住不要出力。

訣竅 3

採取2軸步行方式，對齊腳的方向

在腦中想像
與身體同寬的2軸

你是否曾注意到自己平常走路時，左右腳的寬度意外地狹窄呢？這是因為我們在日常生活中所行走的場所幾乎都很平坦，所以即便用來保持左右平衡的站距很窄，也不會造成什麼影響。

習慣這麼狹窄的站距之後，一旦走在登山路徑等不平整的地面上，就會因為道路崎嶇不平而導致腿部過度用力，或是過於依賴登山杖。

為了保持左右平衡，不讓腿部的肌腱和關節承受太大的負荷，請試著讓連結左右肩膀、腰部、踝骨的2條軸線盡量保持筆直，然後想像沿著與那2條軸線同寬的直線而行。這麼一來一定可以穩定地步行，不會左右晃動。

觀看參考影片！

採取 2 軸 步 行 方 式

踏出單腳

落地的支撐腳要配合身體軸線，盡可能筆直地伸展拉長。

確認身體是否傾斜

控制骨盆不扭轉，避免連結左右肩的直線上下前後移動。

想像走在2條軌道上

想像行進方向上鋪了2條軌道。讓膝蓋、腳尖沿著軌道而行。

NG

1軸步行對膝蓋的負擔很大

步幅狹窄會使得重心不穩，結果身體會為了保持平衡而過度使用肌腱和關節。

下一頁〈理想的站距〉

33

能夠將體重平均分攤於腳底才是理想的站距

走在一條線上的1軸步行方式雖然看起來很美，卻不適合走在山路上。登山時如果採取那種步行方式，不但移動速度會變慢，還很難在凹凸不平的地面上保持平衡。

反觀採取2軸步行方式、拉大站距，不僅可以輕鬆保持左右平衡，還能減輕膝蓋和踝關節的負荷。落地時，拇趾球（大拇趾根部）、小趾球（小趾根部）、腳跟的骨頭這3點能夠平均受力，才是理想的站距。可以把雙膝之間保持一個拳頭的寬度當作基準。

保持這個站距可以讓步行發揮良好的運

動效率，踝關節鬆弛的人也能夠預防扭傷。另外，這項步行技巧還能幫助我們冬季登山使用冰爪時不會勾到褲腳，真的非常實用。

拇趾球　　小趾球

腳跟

對 齊 腳 的 方 向

打開一個拳頭寬

讓雙膝之間保持一個拳頭的寬度。如此可以減輕膝蓋和踝關節內、外側的壓力,也容易用整個腳掌落地。

讓膝蓋和腳尖朝向行進方向

採直立姿勢,讓膝蓋和腳尖對齊行進方向。請有意識地讓自己在原地踏步時,依然能夠維持方向不變。

膝蓋外翻的O型腿

這種姿勢會對外側副韌帶和內側半月板造成負擔。多半發生在男性身上,可能會因為失去平衡而引發扭傷,或是導致髂脛束發炎。

膝蓋內夾的X型腿

這種姿勢會對內側副韌帶和外側半月板造成負擔。多半發生在女性身上,容易引發鵝掌肌腱炎、足底筋膜炎等疾病。

基本的上坡下坡

關注和平地步行動作之間的差異。

解說肌力和持久力以外的必要技術。

隨時留意身體軸線和轉移重心尤為重要。

上坡的基礎

關鍵是有意識地筆直延伸身體軸線。重點在於除了腿部肌肉以外，也要使用靠近軀幹的大肌群。髖關節和膝關節的屈伸動作也要仔細進行。

← P.38

3

下坡的基礎

← P.44

為了加大落地面積，要有意識地用整個腳掌踩地，並且盡可能讓身體軸線保持筆直。重點在於放鬆身體、避免僵硬，如此才能應對較快速的平衡變化。

高低落差大的上坡

← P.42

重點是要像上方照片一樣將髖關節拉進來，順暢地將重心轉移到往前踏出的那隻腳上。注意不要駝背和圓肩、骨盆不要後傾。

高低落差大的下坡

← P.48

注意不要同時讓腳落地和轉移重心。緩緩地彎曲支撐體重那隻腳的髖關節和膝關節，控制自己的身體並且盡可能輕輕地落地。

用整個腳掌踩地

只要保持筆直的身體軸線並用整個腳掌踩地，就能順暢地交換站立腳和上抬腳。

將髖關節拉進來

就像是把臀部往後推一樣，彎曲並將髖關節拉進來。注意不要過度彎曲膝關節。

上坡的基礎1（姿勢）

注意身體軸線，順暢地換腳

登山的時候，像是小腿、大腿前側、背部、膝關節、腰部等等，身體的某些部位很容易出現肌肉疲勞、關節疼痛的情況。之所以會感受到局部疲勞和疼痛，是因為採取駝背、腰部反折等不良的姿勢，或是以O型腿、X型腿持續步行的

觀看參考影片！

駝背的姿勢

一旦前傾或是駝背，就會無法使用闊背肌、臀大肌、大腿後肌等背側的大肌群，讓負荷施加在股四頭肌上。

腰部反折的姿勢

如果太過刻意想要將骨盆立起來，反而會使得腰部反折，對腰椎、闊背肌造成負擔。請沿著身體軸線調整骨盆的前後傾角度。

換腳

重心位置位於身體的正下方，前後擺動的手臂和腳則會同時回到重心位置。

延展髖關節

只要伸展髖關節讓整個人接近直立姿勢，上半身就會被推向前方，腳則是往後方移動。

關係。只要養成穩定的良好姿勢，就能降低過度使用肌肉的頻率，讓身體局部承受的負荷大幅減輕。

重點在於行走的時候，要讓頭、肩、腰、踝骨連成一線的身體軸線盡量保持筆直。另外，上坡時只要留意髖關節、膝關節的屈伸，尤其是伸展的動作，就能夠減緩疲勞感和疼痛感。

弧度明顯的鞋子

（適合平緩的坡度、平行移動）

腳自然地前進

由於在自己走路的步行動作外，又再加上鞋子讓身體前進的推進力，因此可以輕鬆地迅速移動。

轉移重心

穿著弧度明顯的鞋子轉移重心時，鞋底會自動將人往前方推進。

上坡的基礎2（腳的落地）

用整個腳掌接觸地面！

要預防膝蓋疼痛，讓腳落在正確的位置上非常重要。

如果偏向以前腳掌（靠近腳尖的部分）落地的話，就會過度使用小腿肌肉，造成腿部抽筋。另外，因為大步走路時會以腳跟落地，轉移重心的時間較久，所以會比較容易消耗

弧 度 平 緩 的 鞋 子

（ 適 合 陡 坡 上 下 、 縱 向 移 動 ）

用整個腳掌抓地

讓身體往垂直方向移動的時候，方便用整個腳掌施加壓力。即使坡度很大也有很好的抓地力。

轉移重心

弧度平緩的鞋子比較容易感受到腳底的感覺。因為平衡感佳，所以方便調整步調。

貼心建議

鞋底弧度明顯的優點

鞋底前後上翹的弧形構造稱為Rocker設計，可藉由曲面產生推進力。如果是輕裝且坡度平緩的登山行程，建議可以選擇推進力強、弧度明顯的鞋子。只不過穿著的時候需要一些平衡感。

體力。

腳落地時，讓拇趾球、小趾球、腳跟的骨頭這3點平均受力是最理想的狀態。請用整個腳掌抓住地面，如此走起路來才能輕鬆不費力。

只要配合山路路況變換鞋子的鞋底設計（有無弧度），就能更順利地完成登山之旅。

高低落差大的上坡

讓前腳落在
高低落差上

步幅不要過大，也不要把腿抬得太高，在能夠施壓於整個腳掌的範圍內落地。腳踝、膝蓋的角度約為90度。

將重心移至前腳

一邊確認前腳落至地面的穩定感，同時以讓膝蓋靠近心窩的動作將重心移至前腳。

適當傾斜角度
也不反折腰部的
不過度前傾

當遇到高低落差大的連續上坡路段時，有時只要腳一用力膝蓋就會痛。之前已經累積一定的疲勞了，這時如果又遇到高低落差大的上坡，負擔感真的會格外強烈。不過，學會只需花少許力量且不會對膝蓋造成負擔的身體使用方法後，

觀看參考影片！

讓對側腳落在高低落差上

只要一邊伸直重心支撐腳的髖關節、膝關節，一邊彎曲後腳的髖關節、膝關節，雙腿就會自然地交替。

提起整個骨盆

不要用後腳蹬起，而是一邊將髖關節拉進來，一邊緩緩伸直前腳的膝蓋。注意不要讓骨盆過度前傾、後傾！

NG

上半身前傾

一旦駝背讓骨盆後傾，髖關節、膝關節就會不易屈伸，進而對大腿前側、膝蓋周圍的肌腱造成負荷。

即便遇到岩石區或是高低落差大的路段，也不容易過度累積疲勞、出現疼痛感。

重點在於要確實將髖關節往後拉，順暢地把重心移至往前踏出的腳上。這時必須注意不要駝背讓骨盆後傾。但是過度挺胸讓腰部反折，也會過度使用背部的肌肉。因此保持不前傾也不後傾，恰到好處的傾斜角度非常重要。

下坡的基礎 1（姿勢）

彎曲髖關節、膝關節

緩緩地彎曲支撐腳（落地側的腳），同時一邊準備換腳。

讓擺盪腳落地，確認穩定感

伸展擺盪腳（懸空側的腳）的髖關節、膝關節，確認落至地面的穩定感，決定落地位置。

學習如何使用髖關節、膝關節

對於擔心膝蓋會疼痛的人而言，下坡是最需要謹慎移動的時候。由於下坡帶來的落地衝擊是上坡和平地的好幾倍，因此必須調整動作以免出現疼痛等問題。

尤其是身體重心所在的支撐腳，若是在彎曲膝蓋的狀態

觀看參考影片！

轉移重心

確定落地位置穩定後，再緩緩地轉移重心。只要將壓力施加在整個腳掌上就能發揮抓地力。

放鬆支撐腳的膝蓋

腰部會往前移動，身體軸線會變得筆直。不要用力打直膝關節，放心地放鬆膝蓋。

一下子就轉移重心

如果一下子就把重心移到踏出去的腳上，有可能會因為落地時不夠穩定，發生滑倒或扭傷腳踝的情況，必須特別留意。

上半身後傾

因為害怕下坡，結果變成上半身後傾的姿勢。一旦在膝蓋因為後傾而承受負荷的狀態下滑倒，可能會受到很嚴重的傷。

下落地，膝蓋會承受比體重大上好幾倍的負荷。為了減輕膝蓋的負荷，記得要確實做出屈伸髖關節的動作。膝蓋容易疼痛的人，要像是把髖關節拉進來一樣地彎曲，然後輕柔地落地，同時一邊轉移重心、一邊讓腰回到原本的位置上，恢復成筆直的身體軸線。

下坡的基礎2（腳的落地）

將腳往前送

慢慢放鬆支撐腳（落地腳）的膝蓋，一邊彎曲、一邊踏出對側腳。施壓的時間點是在整個腳掌落地之後。

用整個腳掌落地

整個腳掌落地之後，判斷腳下地面是否穩定。重點在於落地和加壓、轉移重心的時間點不一樣！

不用再害怕了！學習有效率的下坡方式

登山過程中以下坡的受傷風險最高，所以學習有效率的下坡方式非常重要。害怕下坡的念頭會導致下述的負面連鎖效應：上半身後傾→重心放在腳跟→因落地面積變小，無法確實抓地而容易跌倒。因此，讓我們學習如何避免在失去平

46

轉移重心，
踏出對側腳

確認腳底的穩定感，慢慢伸展膝關節。這麼一來，壓力自然就會施加在落地位置上，順利完成重心的轉移。接著將對側腳往前踩出。

貼心建議

穩定性高的
鞋子

有些鞋子的腳跟落地面積大，無論在何處落地都能自動幫忙修正重心位置，對於害怕下坡的人而言相當方便。

衡時勉強踩踏地面，結果導致受傷的情形發生吧。

重點在於要有意識地用整個腳掌落地，藉以加大落地面積，並將身體軸線調整成筆直狀態。為了應對快速的平衡變化，請記得放鬆身體、避免僵硬。關鍵不在於說服自己「我不害怕」，而是學會能夠解決恐懼原因的技術。

重心依然置於支撐腳
放下擺盪腳

不要讓支撐腳側的膝關節角度小於90度。一邊將髖關節往後拉，一邊放下擺盪腳。

緩緩彎曲
支撐腳的膝蓋

盡可能緩慢地彎曲支撐腳（落地腳）的膝蓋。與此同時，準備用擺盪腳（懸空腳）抓住地面。

高低落差大的下坡

盡可能
動作輕柔地落地

對有膝痛問題的人來說，高低落差大的下坡堪稱是最具挑戰性的難關。肯定希望在使用登山杖的同時，還能找到盡量減輕肌腱負荷的下坡方式。

X型腿、O型腿、膝蓋曾經受過傷的人，注意最好不要在同一個時間點落地和轉移重

觀看參考影片！

OK

膝蓋和腳尖的方向一致

讓身體面朝的方向和膝蓋、腳尖的方向一致，這樣自然的姿勢能減輕肌腱的負荷。

NG

變成X型腿

膝蓋內夾或上半身傾斜會讓身體局部承受巨大的負荷，進而產生疼痛。

變成O型腿

膝蓋向外打開會對大腿側邊的肌肉造成負荷。這個部位的柔軟度一旦下降，有可能會使髂脛束產生疼痛。

確認落地面，轉移重心

用擺盪腳落地，待確定腳下地面穩定之後，再緩緩地將身體軸線調整成筆直狀態。這麼一來，壓力自然就會施加在腳掌上，順利完成重心的轉移。

心。請試著緩慢彎曲支撐腳的髖關節、膝關節，盡可能控制自己動作輕柔地落地。光是做到這一點，就能夠大幅減緩落地的衝擊。另外，事先瞭解自己能下得去的高低落差也很重要。當覺得太高的時候，最好另尋其他高低落差較小的地方下去。

登山杖的使用方式

HOW TO WALK COMFORTABLY IN THE MOUNTAINS

登山杖若能巧妙使用便是「萬能之杖」。

不只是上坡，如果連平地和下坡時也能活用，就完全不會感到疲倦！

為了不要讓登山杖成為「無用的長物」，一起來學習如何使用吧。

在平地的用法

不要使用登山杖往後推，或是將身體用力往上推起。保持左右平衡，為上坡進行準備，以及在下坡時將身體調整成不會過於往前，這才是登山杖在平地時的基本用途。

← P.52

上坡時的用法

稍微彎曲手臂，用登山杖往前抵住地面後，再將腿往前帶。只要讓左右登山杖和支撐腳這3點穩定支撐之後再踏出另一隻腳，就能夠輕鬆移動、不浪費多餘力氣。

← P.54,56

下坡時的用法

下坡時，要一邊用登山杖的杖尖抵住前方，一邊調整前後左右的平衡。登山杖能夠幫助我們支撐身體、穩定身體軸線，以免滑下斜坡。

← P.58,60

正確握法

和滑雪杖一樣,讓手從下方穿過腕帶,然後和腕帶一起從上方輕輕握住握把。

正確的基本姿勢

讓左右登山杖位於身體兩旁,不要進到由雙肩和雙腿連成的長方形之中。手肘角度呈直角,避免緊貼著登山杖。

向前伸時

將登山杖向前伸時,要自然地擺動手臂,不要出力。不要使用整條手臂,只要用手掌輕輕往前推出即可。

擺放在身體前方絕對NG

若將登山杖擺放在身體前方或內側,會容易緊貼著登山杖,導致身體軸線歪斜。

觀看參考影片!

向後伸時

不要屈伸肘關節而是前後移動肩關節,用穿過手的腕帶將登山杖推出去。

在平地的用法

稍微彎曲手肘，自然擺臂

握把要輕握。只要自然地將手臂向前擺動，杖尖隨後就會從後方跟上，壓力則會配合擺臂動作施加在腕帶上。

踏出去的腳要超越杖尖的位置

讓2個觸地的杖尖和支撐腳形成3點支撐之後，踏出另一隻腳使其超越杖尖的落地位置。

不要對登山杖的工作量期待過高

使用登山杖步行確實需要花一點時間才能夠習慣動作。

一開始很容易每次拿起登山杖時，手臂周圍就不自覺緊繃起來，動作也變得僵硬。上手臂和肩膀周圍的肌肉一旦產生疲勞，就會開始對於使用登山杖這件事感到不耐煩。

觀看參考影片！

52

**用力握住握把，
用杖尖抵住前方**

要是太用力握住登山杖的
握把，會讓整條手臂的肌
肉都在出力。

轉移重心

移動、前進是腿部負責的
工作。登山杖則是調整前
後左右的平衡、協助腳往
前擺動，因此不能過度地
依賴。

另外，不習慣使用登山杖
的人很容易會想要使勁地快步
前進。起初移動速度確實會加
快，可是時間一久就會累到不
行。登山杖的功用是調整左右
的平衡、為上坡進行準備，以
及讓身體在下坡時不會過於往
前，至於前進這項運動則是雙
腿的工作，登山杖只是分攤輔
助的角色。

上坡時的用法

腳落地時要有意識地讓軸線保持筆直

在登山杖的輔助下，伸展前方落地腳的髖關節、膝關節。不要用力握住握把，只要用手指輕輕扣住即可。

用登山杖抵住後再讓腳落地

將手臂往前擺，使用杖尖抵住地面，形成3點支撐的姿勢後再讓腳落地。只要讓手穿過腕帶，即便不用力緊握也能確實將登山杖推出。

藉由使用登山杖來保留腿力

登山杖最常被使用到的時候就是上坡。考量到下坡會對膝蓋造成較大的負擔，因此會希望上坡時能盡量保留腿力。以下就讓我們來看看，巧妙地使用登山杖能夠讓上坡時多輕鬆吧。

稍微彎曲手臂（坡度大時

觀看參考影片！

讓登山杖
和身體軸線的
傾斜角度一致

只要沿著前傾的身體軸線延展登山杖和髖關節，上半身就會順暢地被送往前方。

過度將登山杖往前送

用力握住握把會讓手臂、肩膀四周出力，而且還會因為姿勢不良導致腿部無法伸展，結果反而感覺更加疲累。

用登山杖支撐全身

這麼做在跨越較大的高低落差時確實很有效，卻不適用於長時間運動。身體軸線容易歪斜。

呈直角），用登山杖抵住地面後將腳往前踏出。順序是①將登山杖往前擺，抵住地面，②擺腿落地，③轉移重心。登山杖只要用來調整平衡就好，等到由左右登山杖和支撐腳形成的3點支撐穩定之後，再將腿往前帶。如此一來就不需要花力氣保持平衡，可以輕鬆地移動。重點在於，要利用擺臂時的反作用力將腿往前跨出。

腿的伸展和轉移重心

在登山杖的輔助下伸直膝蓋，將重心移至前腳。只要事先讓手穿過腕帶，就不需要用力握緊握把也能將身體向前推進。

對登山杖施加壓力

不要舉高登山杖，而是將雙臂往前擺，讓杖尖落在腳邊。接著踏出一步，一邊對握把、腕帶施加壓力，一邊轉移重心。

陡坡向上時的用法

用登山杖在腳邊
創造2個支點

陡坡向上時，容易將握把高舉到高低落差的上面，做出緊貼著登山杖的動作。如果在遇到連續的大幅高低落差時這麼做，手臂和肩膀四周很快就會疲勞，背上的登山包也會搖來晃去，影響平衡。

將手臂往前擺，讓杖尖落

觀看參考影片！

用登山杖控制初動負荷

再次對握把、腕帶施加壓力，登上下一階。在登山杖的輔助下，減輕膝蓋周圍的負擔。

提起登山杖，準備下次的3點支撐

伸直膝蓋後讓杖尖離開地面，並且讓身體軸線恢復筆直。看著腳下，確定下一次3點支撐的位置。

NG

緊貼著登山杖

不僅身體軸線歪斜，對腰部、膝蓋的負荷也會增加。要是過度依賴登山杖有可能會失去平衡，十分危險。

在腳邊，然後對握把、腕帶施加壓力。等到確定左右平衡之後，再從登山杖的中間通過。

在爬陡坡時，有時也會發生把體重壓在登山杖上，卻因為杖尖滑動、失去平衡，導致跌倒、滑落的情形。如果是必須手腳並用、地形險惡的岩石區，最好還是將登山杖收在後背包裡比較安全。

下坡時的用法

使用登山杖調整身體軸線

用手掌和手指控制登山杖，手臂不要上抬。用登山杖煞住加速往下的身體，並且調整身體軸線不要讓上半身後傾。

保持平衡後再讓腳落地

確定登山杖和腳形成3點支撐後再落地。這麼做可以減少扭傷的風險，還能夠減緩落地的衝擊。

一次伸出一支時

不可不知的登山杖用法

應該有很多人都曾在呼吸加快、容易產生疲勞感的上坡時，確切感受到登山杖的效果吧？但其實更重要的是下坡時的使用方式。因為下坡時的落地衝擊和煞車動作對身體造成的負擔，要比上坡時多出好幾倍。學會如何在下坡時使用登

觀看參考影片！

調整左右平衡和步行速度

一邊調整平衡和步行速度，一邊通過登山杖中間。等到走幾步後登山杖離開地面，就再次將登山杖擺盪向前。

同時擺盪左右的登山杖

手臂不上抬，而是用手掌推握把，讓登山杖位於身體兩旁。等到杖尖落地就施加壓力，調整速度。

擺臂、使用登山杖時不用力

握把的理想位置是在身體側邊或略微前方。用登山杖將姿勢調整成站在重力方向上且不會過於前傾，然後輪流換腳。

左右同時伸出時

NG

要小心前傾姿勢！

一旦緊貼著登山杖，握把很可能會撞到身體導致受傷。此外也會對膝蓋、腰部造成負荷，因此請從直立姿勢開始重新調整。

山杖，對於有膝痛煩惱的人來說非常重要。

下坡的時候要用雙腳踩穩地面，減緩身體加速往下的速度。這時只要將登山杖的杖尖伸向前方、調整前後左右的平衡，同時利用登山杖支撐身體避免往下衝，就可以穩定身體軸線。

陡坡向下時的用法

用登山杖減輕
屈曲的負荷

用登山杖調整彎曲支撐腳膝蓋時的負荷，同時緩緩地讓身體下降落地。注意不要將全身體重都施加在登山杖上。

伸出左右登山杖，
決定落地點

伸出左右的登山杖，用杖尖抵住重心的正下方。接著讓腳落地、穩定左右平衡，為放下腳做準備。

陡坡時要將腿的負荷
分散給登山杖

在陡坡向下時，用支撐腳支撐的時間會拉長。由於這樣會使得大腿前側的肌肉變得緊繃，也會為膝關節帶來很大的負荷，因此對於膝蓋疼痛的人而言是非常艱難的時刻。

雖然在需要以手腳3點支撐、保持平衡的地方最好把登

觀看參考影片！

NG

不要在登山杖落地之前
往下走！

如果在杖尖抵住地面之
前就把腳往下放，有可
能會失去平衡。切記要
「讓登山杖先走」！

重新調整姿勢，
迎接下一個高低落差

腳落地後，確定在登山杖的輔助
下以「四足步行」站穩了，就重
新調整成筆直的身體軸線。尋找
下一個讓杖尖落地的穩定場所。

山杖收起來，不過學會如何在
陡坡使用登山杖之後，就能夠
將彎曲支撐腳時所承受的負荷
分散給登山杖，讓下坡變得輕
鬆許多。

只要用杖尖抵住重心的正
下方，緩緩把腳伸出去落地，
不僅可以緩和落地的衝擊，還
能降低扭傷和滑倒的風險。

行走崎嶇路徑的 2 大訣竅

HOW TO WALK COMFORTABLY IN THE MOUNTAINS

行走崎嶇路徑時，確實保持平衡非常重要。關鍵在於要拉長身體軸線、不要讓身體前傾，並且在不出力的狀態下以3點支撐通過。

訣竅 1

在需用手抓握的岩石區，要以3點支撐用腳攀登

← P.64

訣竅 2

在容易腳滑的下坡路段，要將重心保持在正下方

← P.66

NG

身體離岩石太遠

手沒有確實抓握，以致於上半身遠離岩石。由於這樣也有滑落的危險，因此請隨時以手腳保持3點支撐。

NG

緊貼著岩石

如果想要用手臂的力氣往上爬，身體就會緊貼著岩石，將臀部向後推。由於這樣無法用到腿的力氣，一旦手臂沒力就會往下滑落。

藉著用手抓握，保持身體和岩石之間的距離與平衡，同時用腳移動。往上攀登的過程中要利用3點支撐，手腳交替動作。

NG

因重心在後使得上半身後傾

由於重心落在腳跟上，使得身體往後傾倒。只要腳下的石頭稍微滑動，就會整個人跌坐在地。

NG

上半身前傾

對於崎嶇不平的路面過於謹慎，結果變成腰往後推、上半身前傾的姿勢。這樣雖然能夠保持平衡，但全身都會用力，不適合長時間行動。

要將重心保持在正下方，一邊調整施加在支撐腳上的負荷，同時彎曲髖關節、膝關節。小步往前踏，用整個腳掌落地。

在需用手抓握的岩石區，要以3點支撐用腳攀登

觀看參考影片！

手腳應各司其職

在需要用手抓握的陡坡路段，請用四肢中的3點落地，一邊交換手腳一邊移動。身體離斜坡太近或是太遠都無法保持適當的平衡，因此要在能夠順暢運用手腳的一定距離之間移動。

碰到岩石區這種會用到手的路段時，一般人很容易會只用手往上攀登。手的工作應該是在岩石區創造起點，以及在伸腿時輕輕勾住岩石來調整平衡。無論在何種情況下，移動時都應該以腳為主動。這一點請務必謹記。

以鞋頭直直面向地面觸地

鞋子的鞋底從腳尖到腳跟有許多凹凸，所以縱向時可以確實抓地，橫向觸地時卻會輕易滑向一旁。攀爬岩石區時請以鞋頭直向觸地，讓腳尖、膝蓋和行進方向一致。

2　以手保持平衡，用腳移動

當身上背負沉重的行李時，要光憑手的力氣攀爬十分困難。為避免伸腿時晃動不穩，要用手掌確實抓握，然後決定下一個踩點。

1　隨時保持3點支撐的姿勢

無論坡度為何，當失去平衡快要跌倒時，請務必四肢並用。從手一腳一腳的3點支撐，用另一隻手抓住下一個握點。

4　讓兩腳觸地，前往下一個握點

讓遠處的另一隻腳觸地，回復到4點支撐的姿勢。找到位於行進方向上的握點後用手抓住，再決定下一個踩點。

3　伸展支撐腳移動

用四肢穩定抓住岩石之後慢慢伸腿，想像要把身體移動到兩手抓握位置的中央。

訣竅 2

在容易腳滑的下坡路段，要將重心保持在正下方

以失去平衡為前提進行定位

在濕漉漉的石塊區和滿是會滾動的石子的碎石區，行動時必須把腳下路面容易滑動這件事當成理所當然。在以3點支撐調整前後左右的平衡，以及讓身體軸線朝著重力方向保持筆直的同時，隨時將重心保持在身體的正下方十分重要。

另外，一旦用力讓身體變得僵硬緊繃，失去平衡時就會因為無法恢復原本的姿勢而跌倒。請放鬆身體，讓膝關節和髖關節保有較好的活動能力。

觀看參考影片！

心建議

⌐膝蓋不要往前太多！

膝頭如果明顯往前遠離身體軸線，大腿前側和膝蓋周圍的多條韌帶就會承受巨大的負荷。韌帶曾經受過傷的人還可能因為骨頭移位或壓迫而感到疼痛。請記得將髖關節拉進來，不要讓膝蓋往前太多。

岩 石 區 的 下 坡 方 式

2 緩緩落地

絕對禁止一下子就把體重壓在踏出去的腳上！要一邊調整施加在支撐腳上的負荷，一邊緩慢地彎曲髖關節、膝關節，用整個腳掌落地。

1 以3點支撐尋找踩點

用雙手調整左右平衡，將重心位置保持在正下方。找到高低落差小且穩定的踩點後，再朝著該處將重心往下放。

碎 石 區 的 下 坡 方 式

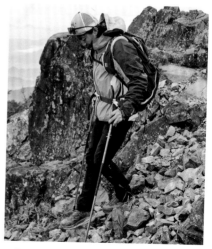

2 用整個腳掌落地

找到穩定的踩點後，再用整個腳掌緩慢落地。確定落地的踩點夠穩定後才真正轉移重心，踏出另一隻腳。

1 重心下放並踏出去

緩慢地彎曲支撐腳的髖關節、膝關節，一邊將重心往正下方放，一邊找出下一個踩點。記得步幅不要太大，要小步地往前踏。

職業登山家

使用登山杖的方式

我因為在春夏秋3季是以山徑越野跑，冬季則是以越野滑雪和登山滑雪競賽的選手身分展開活動，所以很習慣操作登山杖和滑雪杖。為了順暢且不費力地持續活動，習慣拿著杖運動是一件非常重要的事情。

我在指導使用登山杖的技術時很重視放鬆，會把重點放在能夠盡量接近平常步行或跑步時的手臂使用方式。因為即便只是握著登山杖的握把走路，也會變成一項和平日不同的運動，假使手用了多餘的力氣，整條手臂的動作就會變得僵硬緊繃。即便是登山家也容易因為一心想要「儘快抵達目的地」，結果過度用力而導致身體疲累不堪。

像是在日常散步時隨身攜帶登山杖等等，建議可以藉此增加使用道具的運動經驗，讓登山這項活動變得更加輕鬆愜意。

想要儘快抵達終點的心情容易讓全身緊繃用力。
能夠和雙腿各司其職且不費力的「登山杖用法」方能致勝。

LESSON

2

將疲勞感減至最輕的
配速 & 營養補給

營養補給的配速&

以下的 6 大訣竅能讓快樂的登山行程依計畫進行。

只要在補給和配速上花點工夫，就能讓登山之旅更加開心舒適。

6大訣竅

訣竅1

維持不會感到辛苦的速度

立下可以一邊對話、一邊從容行走的指標。最好在步行的時候一面用心率計測量運動量！

← P.72

訣竅4

登山時有效率地補充能量

知道什麼是可以在登山過程中持續食用的食物很重要。記得也要確認和其他隨身攜帶的食品是否契合。

← P.78

← P.76

訣竅 3

登山前攝取較多的碳水化合物

為了避免在山中能量耗盡，請事先儲備能量，執行肝醣超補法。

訣竅 2

勤於補充水分

無論任何季節都要確實補充流失的水分和電解質。請養成少量多次攝取的習慣，以防止脫水。

← P.74

← P.82

訣竅 6

即便如此依然疲累不堪時

不要勉強，請勇於做出變更計畫等臨機應變的判斷。登山是一項和大自然搏鬥的運動，不可操之過急和貪心！

訣竅 5

登山後利用飲食消除疲勞

運動後要攝取必需營養素，幫助消除疲勞。請找出自己喜歡又不會對腸胃造成負擔的菜色。

← P.80

訣竅 1

維持不會感到辛苦的速度

然後採取行動
客觀地判斷身體狀況

例如背上背負沉重的行李行動、花好幾個小時上坡和下坡，登山充滿了各種非日常的特殊要素。在那樣的情況下，要光憑感覺找出適合自己的步行速度非常困難。

因此，建議可以利用心跳數當作標準。當步調過快、身體狀況不佳時，心跳數就會上升，我們可以藉此得知身體的狀態。只要用在寒冷的天氣中仍然方便測得的頸動脈進行測量，然後將10秒內測得的心跳數乘以6，即便沒有心率計也能在登山過程中隨時確認。

若覺得難受
就用心率計確認！

$$目標心率＝(220 － 年齡 － 安靜心率) × 0.75 ＋ 安靜心率$$

心率是指心臟在1分鐘內跳動的次數。只要使用心率計，就能一邊走一邊隨時確認心跳數。請用上述的卡蒙內公式（Karvonen formula）算出自己的目標心律，對照目標心律以理想的速度行動。

以能夠說話的速度行走

如果是和朋友等多人一起結伴爬山,以能夠欣賞景色、彼此交談的速度持續行走最為理想。

啟登時要刻意放慢腳步

登山的疲勞會隨著時間過去而逐漸增加。請參考當天的行程,一邊走一邊思考何種程度的運動強度能讓自己保持游刃有餘。

緩慢地持續行走比頻繁休息來得好

如果是游刃有餘的速度就能減少大休息的次數,休息時間也會縮短。由於肌肉也不會因身體冷卻而變得僵硬,因此可以順暢地重新出發。

勤於補充水分

你有確實補充流失的水分嗎？

任何季節，都必須確實補充因汗水而流失的水分。

我們人體只要失去占總體重2%的水就有可能出現脫水症狀。尤其在氣溫或濕度較高的時候登山，最好每10分鐘就喝一次水，請務必養成少量多次攝取水分的習慣。

成人的體內約有60%是水分。不只是運動後的出汗，夏天時就算靜止不動也會流汗，冬天時也會因為氣候乾燥，使得身體的水分透過呼氣和皮膚不斷散發到空氣中。因此無論

在口渴之前就要補充水分

登山時的必要水量(ml)＝(體重(kg)＋行李(kg))×5×行動時間(h)

等到覺得口渴才補充水分就太晚了！必須固定每隔一段時間就喝50㎖（一口的量）左右。有刻度且能夠擠壓的水壺十分方便。

登山水袋在行進中也能補充水分

登山水袋因為不需要從後背包裡拿出來，所以在需要頻繁補充水分時十分方便。為了防止細菌繁殖，夏天時請裝入水或茶，避免裝入運動飲料。

也別忘了補充礦物質

汗水中含有礦物質。請攝取經口補水液、運動飲料、鹽錠來補充流失的礦物質。若希望發揮預防效果，可以事先進行補充。茶的話以麥茶為佳。

訣竅 3

登山前攝取較多的碳水化合物

在身體內儲存碳水化合物

肝醣超補法是一種藉由食用較多容易轉化成能量的碳水化合物，將能量儲存在體內的飲食方法。

雖然也有一種方法是攝取較多能量效率佳的脂肪以儲存能量，可是這種方法對身體的負擔很大，準備期也比較長。東方飲食的碳水化合物較歐美飲食來得多，所以不需要太長的準備期。而且肝醣超補法對消化器官的負擔也比較少，建議登山之前務必採用此法。

從登山的 2～3 天前採取以碳水化合物為主的飲食

PFC平衡飲食法

日常飲食	肝醣超補法
15-20%	15%左右
20-30%	15%以下
50-65%	70%以上

■ 蛋白質（Protein）　■ 脂肪（Fat）　■ 碳水化合物（Carbohydrate）

只要把米飯、麵包等碳水化合物加入菜單中，就不需要進行長時間的準備。請從登山的2、3天前嘗試改變菜單。

登山前
執行水分超補法也有效

水分也一樣，盡量事先在體內儲存較多水分，可以有效降低脫水的風險。比起一般的水，飲用運動飲料或含有礦物質的飲用水更能提升保水力。

水分超補法的做法

● 從1週前開始每天補充1.5ℓ的水分
● 每次補給150～200㎖
● 建議飲用運動飲料或茶

貼心建議

以整頓腸道環境的菜色
讓登山更舒適！

就促進消化吸收、調節登山過程中的如廁次數這層意義來說，在登山之前事先整頓好腸胃也很重要。請食用優格、納豆、起司等發酵食品，增進腸胃健康。

登山時有效率地補充能量

找出可持續食用的食物

行動糧的種類有很多，請各位事先找到在味道上不易吃膩，即便腸胃疲倦還是可以繼續吃下去的食材。例如夏季卷怠時仍然吃得下去的食物、冬天也不會結凍的食物，以及和飲品搭配是否會令身體不適等等，這些都請事先確認清楚。

在登山過程中，以輕量、體積小且高熱量的行動糧進行補給比較方便。登山的運動量大，如果可以邊走邊飲食，不僅能夠防止能量用盡和脫水，也可以縮短行程時間。

行動糧要挑選高熱量 又不占空間的食物

為了避免能量用盡，必須準備在正餐之間食用的「點心」＝行動糧。建議選擇可以一次吃完或能再次密封的類型。

把「柿種米果」裝罐攜帶，不僅容易食用也沒有垃圾。

也推薦容易消化的果凍飲

❶含咖啡因的果凍飲可幫助消除疲勞感和睡意。　❷含鎂的果凍飲和補充品可預防腿部抽筋。　❸高醣的果凍飲每包可攝取到的熱量很高，而且小巧輕便。　❹以米製粉或是麻糬製成的能量棒風味自然，方便食用。　❺長距離移動時除了碳水化合物，也要記得攝取蛋白質和脂肪。　❻花生奶油的脂肪可提供能量，熱量比等量的醣類果凍飲多出近一倍。　❼以容易消化的中鏈脂肪酸製成的果凍飲。　❽也別忘了攝取電解質。可提升保水力。

貼心建議

避免不易消化的行動糧！

登山的運動量大，又是在高海拔的地方行動，因此血液不容易充分流往消化器官，這樣一來會導致吃下去的食物長時間殘留在胃中。請盡量減少食用生菜、飯糰的海苔、肉類等食物。

5 訣竅

登山後利用飲食消除疲勞

攝取容易消化的優質蛋白質

結束一整天的登山活動之後，一定要充分攝取必需營養素以消除疲勞。豬排蓋飯、牛排等「滿滿都是肉的料理」雖然很吸引人，不過內臟其實也是肌肉，和手腳軀幹一樣也會疲倦。若是為了防止過度疲倦而在登山過程中分次少量地進食，內臟更是會因而累積許多疲勞。

選擇結束一天活動的晚餐時，請以「容易消化的優質蛋白質」作為關鍵字。如果是在野外搭帳篷露營，建議可以選擇方便食用的香腸或是起司魚板條。

登山後要隨即用補充品幫助消除疲勞

運動之後立刻補充蛋白質可以消除疲勞。吸收迅速又輕便的胺基酸補充品可在下山後立刻攝取，十分方便。

補充蛋白質
以舒緩肌肉疲勞

脂肪含量少的肉料理比較容易消化吸收。建議
選擇蛋包飯之類的蛋料理、壽司、海鮮蓋飯、
照燒雞肉定食等菜色。

貼心建議

下山後泡溫泉
也能有效消除疲勞！

無論是因長時間在山中行走而疲憊的
下半身，還是因背負沉重行李而痠痛
僵硬的肩頸，都可以透過溫泉獲得舒
緩。累積在身上的疲勞物質最好能當
天就去除。只要好好重整身心，隔天
又能以充沛的活力開始新的一天。

即便如此依然疲累不堪時

享受不順利
也是登山的樂趣！

即便平日就有反覆進行訓練，也訂立了縝密的計畫，選擇符合自身體力的登山路徑，但有時依然會累到筋疲力竭。

這一點同樣也會發生在專業的登山家身上，例如身體狀況不佳，或是天候、登山路況等各種因素都有可能會造成影響。

這種時候，像是決定不再逞強先休息或變更計畫等，能否根據當下的情況做出正確判斷非常重要。登山是一項和大自然搏鬥的運動，建議還是別操之過急和太貪心，耐心等待下一次機會到來吧。

貼心建議

不可忽視筋疲力竭前的徵兆！

- ◉吃不下或喝不下
- ◉心跳加速，呼吸急促
- ◉突然大爆汗
- ◉頭痛
- ◉頭暈、想吐
- ◉產生強烈的睡意
- ◉覺得行李和鞋子好重，腿抬不起來
- ◉腳步蹣跚、使不上力
- ◉突然趕不上事先計畫好的行程時間
- ◉腿部抽筋或痙攣等

在涼爽的樹蔭下
讓身體休息

炎夏時請在陰涼處休息。充分攝取水分和營養，等待體力恢復。寒冷時要多穿一件衣服再休息，以免著涼。

考慮變更
登山計畫

可以的話，最好依照原定計畫下山。不過還是要計算好平安下山所需的體力，並且循著當時的身體狀況可負荷的路線安全地下山。

職業登山家的
配速與補給方式

山徑越野跑如果是參加距離100英哩（160km）的競賽或更長程的項目，比賽時間有時會超過3天。基於比賽的特性，競賽過程中不可能不進行補給。由於運動量比登山大上許多，因此隨身攜帶的食物、飲品的量也很多。

夏季時，有時會「半機械式」地每5分鐘、10分鐘便補充一次水分和電解質；氣溫低的時候，則有可能遇到為了維持體溫而停下來好好用餐，結果影響到後段賽程的情形。因此，像是要在什麼時間點攝取何種補給品與餐點、和飲料之間的契合度等等，我在訓練過程中會進行「人體實驗」，反覆模擬比賽時的補給狀況。

由於身體想要的補給品會隨季節、氣象條件而改變，因此必須隨時和自身對話，好好地探究自己的身體。

考量氣溫、濕度、氣象條件、比賽配速，訂立縝密的補給計畫。
在山岳耐久賽中，補給是一項重要的戰略。

LESSON

3

正確的裝備
選擇方法 & 使用方法

裝備的選擇方法&使用方法

挑選裝備之前，必須先釐清「自身需求」再購買適合自己的產品！使用方便性有時也攸關性命安全，因此千萬不可妥協。請配合登山行程的難度購買合適的用品。

← 88,90

1 裝備

鞋子&襪子

鞋子有注重穩定性或機動性之分，襪子則是注重透氣性或保暖性之別。追求的功能會隨要攀登的山、季節以及個人因素而異。

2 裝備

後背包

← P.92

除了背部長度外，背板和調整帶的位置，以及是否方便取用物品等也必須確認。重點是購買時要想像在山中使用的情形！

P.94

登山杖

3 裝備

使用登山杖能讓登山變得輕鬆許多，可是如果無法正確使用，就會變成無用的長物。一開始最好重視耐用度，等到習慣後再選擇輕量型。

P.96,98

用品膝痛對策

4 裝備

貼布　輔具　壓力褲

只要在瞭解各項輔具的特徵後，根據不同症狀分別使用，就能大幅緩解膝蓋疼痛的狀況。另外，若能限制活動以減少負荷，不但可減輕疲勞，也能預防受傷。

膝痛對策用品的優點和缺點

	優點	缺點
壓力褲	支撐整條腿	若尺寸不合，會因為加壓強弱不合使得效果不佳
輔具	透過綁住局部輔助屈伸	悶熱、摩擦、可動範圍受限
貼布	可以調節支撐的位置和強弱	需要學習貼紮技巧彈性降低、移位、脫落

登山鞋

挑選時
必須瞭解特性

現在的登山鞋已經進化到令人吃驚的程度。慢慢習慣皮革鞋直到穿到合腳，已經是過去的事情了。現今的鞋子不僅非常輕巧、具備防水性，而且還兼具保暖性和透氣性。除此之外，就連操作性、抓地力也大勝以前的鞋子。

由於機能性愈強，價格也會隨之變高，因此購買前要先

衡量一下自己的預算。另外，有些登山路徑儘管地勢很高，卻經過完善的整備，只須穿著球鞋前往便已足夠；但也有很多山路雖然位於低海拔，難度卻很高。因此，請務必收集完那座山的特徵、季節等相關資料後，再挑選適合的鞋子。

登山鞋的主要種類

低筒鞋
如果是好走的山路，那就選擇注重輕巧和直進性的鞋子吧。這樣的構造能夠透過轉移重心前進。

中筒鞋
可防止腳踝向內外翻、預防扭傷，直進性也很高。即便背負沉重的行李也容易保持平衡。

觀看參考影片！

8

登 山 鞋 的 穿 法

3 讓鞋面貼合腳，
拉緊鞋帶

從鞋子的兩側將鞋面上推靠
攏，貼合腳背的形狀，然後
拉緊鞋帶。

2 從腳尖開始
繫鞋帶

將壓力施加於整個腳掌，腳
踝的角度要維持略微小於直
角。從腳尖側開始分好幾次
慢慢拉緊鞋帶。

1 讓腳跟貼合
腳跟杯墊

將腳套入鞋內，用腳跟輕輕
敲打地面2、3次。這時要確
實將腳跟放入腳跟杯墊中。

6 確實地
綁緊鞋帶

只要在打蝴蝶結時，讓鞋帶
穿過2次就不易鬆脫。若用蝴
蝶結的2個圈再綁一次會更不
容易鬆掉。

5 貼合腳踝後
拉緊鞋帶

將鞋帶繫到腳踝處後，再次
固定在鉤子上。若蝴蝶結的
位置比鞋舌高且容易鬆脫，
就固定在最頂端的鉤子上。

4 彎曲腳踝，
調整關節處的鞋帶

彎曲腳踝，調整前腳掌的鬆
緊度後固定在鉤子上。即便
沒有鉤子，交叉左右鞋帶纏
繞3次後拉緊也能確實固定。

襪子

選擇符合條件的
材質和厚度

襪子是能夠預防登山鞋內發生問題的重要用品。例如選擇符合季節和氣溫的材質,還有依據鞋子的剛性調整厚度,必須視條件需求分開使用。

為了防止悶熱、摩擦、碰撞、起水泡,讓登山的過程更加舒適,襪子是必須好好「投資」的一項裝備。鞋內一旦悶

襪子的主要種類

中厚款

適用於所有季節。有些襪子不僅透氣性高,也有很好的保暖性。因為也有一定的厚度可防止摩擦,所以和鞋子的搭配性很強,建議可以作為「入門第一雙」登山襪。

厚款

適合搭配剛性高的鞋子,以美麗諾羊毛這類兼具優良保暖性和透氣性的材質為佳。並不是質地厚就一定保暖,這點必須留意。

熱，皮膚就會變軟而導致容易起水泡。另外，天冷時穿著保暖性低的襪子則會引起凍瘡或凍傷。

剛性高的鞋子因為容易碰撞到腳的屈曲部位，所以襪子如果很薄，一下子就會覺得磨腳。相反的，如果用運動鞋之類的健走鞋搭配厚襪，穿起來就會感覺不太合腳，操作性也會下滑。請依據用途選擇合適的布料厚度和材質，預防雙腳可能產生的不適。

薄款

透氣性和操作性優越。特別適合搭配柔軟、可動範圍廣的鞋子。適用於炎熱時期和健行。

襪子的厚度、長度與適合的登山型態

襪子的厚度	登山型態
薄款	●山徑越野跑　●健行　●夏季登山
中厚款	●山徑越野跑　●健行　●夏季登山
厚款	●夏季登山（攀岩、長距離縱走）　●雪山登山

襪子的長度	登山型態
踝襪	因砂石會掉入襪中造成摩擦，故不適合登山時穿著
短襪和中筒襪	●山徑越野跑　●健行　●夏季登山
高筒襪	●夏季登山　●雪山登山

後背包

以符合自己條件的後背包減輕負擔

當我們根據登山計畫準備好隨身物品之後，後背包是攜帶這些隨身物品非常重要的用品。雖然同樣都是登山，只要季節、天候不同，所需要準備的隨身物品也會跟著改變。

雖然有句話說「大的可以當小的用」，可是後背包卻不是如此，因為如果背包內的空間太大，東西就會在裡面晃來晃去。另外，若是把東西塞滿容量較小的後背包，想要使用時就會沒辦法取放裝備。購買時請和店員討論，確認背部長度、背板的位置、調整帶的位置是否適合自己，另外也要考慮取用物品的方便性。

後背包的主要種類

快速登山型

行李較少的單日登山或是快速登山，要選擇支架和背板較少的輕量款。有些款式的前方可以收納水壺。

縱走型

如果是攜帶行李總重量超過10kg的登山，請準備以支架支撐，而且背面有背板的款式。

觀看參考影片！

後背包的揹法

3 拉緊肩帶調整帶

拉扯肩帶調整帶，讓背部的背板緊密貼合身體。這時腰帶的位置要對齊腰部。

2 揹起後背包

讓單手穿過抓著的肩背帶扛起來，然後注意保持平衡，讓另一隻手穿過去揹起。

1 將後背包放在大腿上

抓著肩背帶提起後背包，拉到大腿上。

6 繫上胸前扣帶

在直立姿勢下讓心窩朝前。以打開胸口的狀態調整胸前扣帶的長度，然後扣起來。

5 拉緊肩上懸吊帶

左右平均地拉緊背包的肩上懸吊帶，藉著讓行李盡可能靠近背部以保持穩定。

4 繫上腰帶

讓腰帶的腰墊中心抵住骨盆上緣尖尖的地方，貼合背面後拉緊腰帶。

登山杖

靈活地運用
萬能之杖

登山杖是在登山過程中隨時都能使用的「萬能之杖」，可是目前卻有許多人無法有效地加以運用。為了避免拿在手上反而更累，結果讓登山杖成為「無用的長物」，請務必學習基本的使用方法。

登山杖主要分成耐用性強的鋁合金材質和輕量的碳纖維材質。「入門第一支登山杖」

伸縮式

可細微地調整長度。由於可以在上下坡時調整成最適合的長度，因此相當適用於攀登路線富有變化的山。

摺疊式

為了收納在後背包中而設計，體積非常小巧。有可調整長度和不可調整的款式，後者多半為輕量型。

實際使用方法
請見
← P.50–61

由於經常會因為不習慣操作，而讓杖尖卡到石頭、木頭，或是被鞋子踢到，因此建議選擇即使歪掉，還是姑且可以使用的鋁合金材質。

另外，在需要手腳並用的岩石區、石塊區，以及需要拉鎖鏈攀爬的地區，記得要將登山杖收進後背包再通過。

登山杖的主要種類

	伸縮式	摺疊式
收納尺寸	較大	有的相當小巧
重量	較重	有的很輕
價格	多半很平價	輕量款較昂貴
長度調節	可以	有的可以

登山杖的材質和特性

材質	強度	重量	耐用性	價格
鋁合金	強	便宜的較重	雖會歪掉但不易斷	平價
碳纖維	略強	非常輕	易刮傷、易斷	較高

4 裝備用品

膝痛對策

壓力褲

利用階段式加壓
支撐並包覆
整個雙腿

膝關節是大腿肌肉、小腿肌肉、脛骨肌肉的起點。一旦腿的屈伸使得膝蓋周圍的肌肉疲勞或發炎，導致無法正常活動，就會因為肌腱受到拉扯，或是因為和骨頭摩擦而導致受損，進而產生疼痛感。

針對這些症狀，壓力褲可以包覆整個雙腿、輔助屈伸，並且抑制落地時肌肉的晃動。

另外，壓力褲還有利用階段式

壓力褲的主要種類

長褲型

假如整條腿很容易水腫的話，建議選擇有階段式加壓功能的長褲。保暖力強的款式在寒冷時也很好用。

短褲型

長度分為五分和七分。如果需要在登山途中重貼貼布，建議選擇七分褲＋腿套。

加壓來促進血液循環，幫助代謝疲勞物質的效果。

只不過，如果是骨頭彼此碰撞或韌帶損傷造成的疼痛，就需要使用輔具而非壓力褲。

壓力褲的正確穿法

長褲型

2 伸直腿時膝頭會產生皺褶

拉扯布料後出現的這個橫紋，就是膝蓋四周產生空間的證明。

1 將膝蓋彎成直角拉扯布料

只要深深地曲膝，就會在壓力褲的加壓下產生壓迫感，因此要拉扯布料進行調節。

短褲&分離型

2 伸直腿時膝頭會產生皺褶

請調整加壓，讓膝頭的布料產生皺褶。

1 拉扯上方壓力褲膝蓋處的布料

用手稍微拉扯膝蓋處的布料，調整到膝頭不會產生壓迫感。

分離型

對於容易因為疲勞而抽筋的人來說，可以套在小腿上的腿套是必備用品。請依據症狀選擇加壓的強度。

輔具與貼布

貼布提供
服貼且細膩的
支撐

貼布可分成固定型和伸縮型。其中固定型又分成沒彈性和稍有彈性2種，但是因為限制動作比固定動作來得好，所以使用時會建議選擇有彈性的低伸縮型貼布。

貼布通常都是將整捲的貼布裁下來使用，不過運動用品店和登山用品店有販售已經加工好、可立即使用的貼布，十分方便。

隨時隨地都能
使用的輔具

假使擔心貼布會受到天候等因素影響而移位、脫落，那麼建議可以選用輔具。

輔具對於只想在下坡時增加支撐力的人而言也很方便。

當下雨沒辦法貼上貼布時，也可以迅速套在褲子外面，非常好用。無論是低氣壓時，還是忽然產生疼痛時，隨時都能忽然產生疼痛時，隨時都能輔具拿出來使用。有膝痛問題的人最好視自身症狀，隨身攜帶合適的輔具出門。

觀看參考影片！

P.100
腳踝的貼紮方式

P.101
膝蓋和大腿的
貼紮方式

輔具的主要種類

穿戴輔具時要將膝蓋骨包起來。注意不要綁得太緊，以免過度加壓。

輕度支撐整個膝蓋

抑制膝蓋骨移位，舒緩膝蓋周邊緊繃的肌肉。由於膝蓋骨的位置穩定，下坡和通過石塊區時也能放心。

舒適支撐膝關節和膝蓋骨周邊

壓迫整個膝蓋，讓膝蓋能夠輕鬆屈伸。可以和貼布、壓力褲並用，也可以只在下坡等不安的時候使用。

適度壓迫
支撐整個膝蓋

以兩層構造壓迫整個膝蓋，也能抑制膝蓋骨移位。完整包覆膝蓋周邊的支撐感令人安心。

貼布的主要種類

伸縮型〈大〉
（伸縮率60%）

貼上就能舒緩緊繃的肌肉，將肌肉、關節的活動引導至正確方向，減輕疲勞。經過加工的商品十分方便。

伸縮型〈小〉
（伸縮率60%）

只要貼在用手指按壓覺得舒服的地方，即可舒緩緊繃的肌肉。讓上下兩端沿著肌肉纖維的走向貼上去。

低伸縮型
（伸縮率30%）

如果完全固定，關節就會動不了，所以要用低伸縮型貼布。想加強固定力時，可用重複黏貼的方式進行調節。

利用腳踝的貼紮
防止扭傷和改善平衡

【使用New-HALE SK貼布（伸縮率30%）寬5cm×28cm×2或X貼布（已加工）】

觀看參考影片！QR Code請見P.98

朝和地面垂直的方向拉到底，再往回一根手指的寬度（略小於2cm）黏貼上去。由於貼布的末端容易脫落，為避免手指的油脂附著在黏貼面上，要捏住離邊緣約1cm處。

將2片低伸縮貼布（28cm）橫向並排，只將貼布中央的背紙撕除，露出黏貼面。讓腳跟後方對齊2片並排的貼布中、靠近腳跟那一片的黏貼面邊緣踩上去。

將2片並排的貼布中，靠近腳尖那一片稍微往踝骨的方向斜向拉到底，再往回一根手指的寬度（略小於2cm）黏貼上去。

只要往踝骨的方向黏貼就OK了。反覆撕除黏貼會讓油脂附著在黏貼面上，導致貼布容易脫落，因此請盡量一次就貼成功。

腳踝外側也一樣要將靠近腳尖的貼布往斜向拉，遮住踝骨。靠近腳跟的貼布則要垂直拉到底，再往回一根手指的寬度（略小於2cm）黏貼上去。最後讓貼布貼合皮膚。

重疊2片貼布遮住踝骨。在不妨礙腳踝前後運動的狀態下抑制左右移位，可望達到預防扭傷、改善平衡、提升步行動作直進性的效果。

100

支撐膝蓋周圍的肌肉，
讓屈伸動作變順暢

【使用New-HALE AKT貼布（伸縮率60％）寬5cm×30cm×2或V貼布（已加工）】

觀看參考影片！QR Code請見P.98

| 3 | 2 | 1 |

為了避免有的地方沒貼到，要用手掌整個按壓一遍。伸直膝蓋時，貼布應該要產生皺褶。如果拉扯貼布就不會產生皺褶，會對膝蓋造成壓迫，這一點必須留意。

讓貼布的中心對齊膝蓋骨的輪廓，不要延展貼布，將貼布往大腿上方貼上去，包覆住膝蓋骨。內、外側哪一邊先貼都OK。

將膝蓋彎成直角，從下方沿著脛骨找到骨頭的終點（膝蓋骨下方約3cm）。不要延展已撕除背紙的貼布，確實黏貼上去。

放鬆髂脛束和大腿外側的肌肉

【使用New-HALE AKT貼布（伸縮率60％）寬5cm×30～40cm×1或I貼布（30cm已加工）】

觀看參考影片！QR Code請見P.98

| 6 | 5 | 4 |

透過貼紮去意識、引導屈伸膝關節的方向。這麼一來就能使用到正確的肌肉產生動作，讓膝關節變得更靈活。

不要延展貼布，從膝蓋骨側邊貼上去。貼布能夠放鬆膝關節內側的肌肉和肌腱，讓動作變順暢。

坐著使膝蓋呈45度角，讓肌肉放鬆。揉捏大腿外側，找到感覺舒服的線條（和髂脛束相連的肌肉）。

職業登山家的

裝備選擇方法、使用方法

在山裡，天候、氣溫、路面狀況等環境條件無時無刻都在變化。因為山岳競賽是以登山時間約20～30％的速度奔跑，所以即便在有點冷的稜線上，出汗量還是有可能大到讓人脫水。

登山家所使用的比賽服裝是以耐用性、保暖性、速乾性極佳的高機能材質製成。雖然價格多半「非常精美」，不過機能足以滿足選手所有需求的產品確實有其價值在。

另外，為了盡可能地精簡行李，我也會使用極度輕量化的產品。其中甚至還有把耐用性擺在其次，像F1賽車的零件一樣「只能使用一次」的用品。登山時間愈長就愈重視耐用性和機能性，追求速度時則會以輕巧為主。挑選符合條件的裝備也是登山的樂趣之一。

這張照片攝於在山梨的山中進行超過300km的連峰大縱走時。
每個人的穿著各不相同。請配合環境條件，找出適合自己的使用方法！

HOW TO
WALK COMFORTABLY
IN THE MOUNTAINS

LESSON
4

讓登山變輕鬆的
動作改善訓練 &
伸展

動作改善訓練＆伸展

在出發上山之前，請先自行檢測基礎體力和柔軟度！光憑氣勢和衝勁無法愉快且安全地在山中度過。請訂立符合體力的計畫，不足之處就一點一點地彌補。

日常生活的動作改善訓練

P.106

登山前後的伸展

P.118

比起強化特定的肌肉部位，爬山更需要的是「鍛鍊動作」。為了保持身體平衡，並且能夠因應斜坡的變化順利地移動，請均衡提升全身的力量。

確實做好暖身運動能夠提升肌肉的柔軟度，減輕登山前後的疲勞和疼痛。請擴大關節的可動範圍，將身體調整成能夠順暢地做出動作。

屈曲、伸展動作1

鍛鍊髖關節的

側面姿勢

彎曲和伸展髖關節

只要將支撐腳的髖關節像是往後拉似地彎曲，就容易將負荷施加於臀部和腿後側。一邊確認自己可以順利地回到直立姿勢，一邊反覆動作。

從直立姿勢將重心移至正下方

像要拉長身高一樣盡可能地站直。讓雙膝之間保持一個拳頭的寬度，緩慢地彎曲支撐腳。

學習如何正確屈伸關節

你是否在登山過程中，老是覺得只有股四頭肌等腿前側的肌群，以及腓腸肌等特定肌肉很累呢？只要有意識地優先使用臀大肌、大腿後肌這些身體背側的大肌肉，就可以分散疲勞。尤其是膝蓋周圍容易疼痛的人，學會如何正確屈伸髖

觀看參考影片！

正面姿勢

1天的訓練量
左右腳各**10**次
×
3組

NG

左右膝蓋
向外打開

如果沒確實將體重施加於整個腳掌，尤其是拇趾根部，膝蓋就會往外開。

左右膝蓋
往內倒

進行動作時，要記得讓左右肩保持水平，膝蓋、腳尖的方向一致。

膝蓋、腳尖
要朝向正面

朝正下方將重心往下放的時候，要讓身體面對的方向和膝蓋、腳尖的方向一致。請務必記住正確的屈伸動作。

關節和膝關節，就可以大大緩解疼痛感。

從直立姿勢緩慢地彎曲髖關節、膝關節，將重心往正下方放。過度前傾的姿勢會不容易使用到背側肌群，這一點請務必留意。髖關節、膝關節的彎曲角度一開始可以小一點，先從能夠輕鬆完成10次3組的負荷開始進行。等到習慣之後再慢慢增加次數和組數，以完成20次作為目標。最後可以讓髖關節、膝關節的彎曲角度呈直角，但是注意不要讓身體的負荷過重。

鍛鍊髖關節的屈曲、伸展動作 2

正面姿勢

矯正內八
將膝蓋往外打開

嘗試一邊抵抗被往內拉扯的力量，同時進行屈伸動作。藉此掌握在膝蓋、腳尖朝前的狀態下，身體上下移動的感覺。

矯正外八
將膝蓋往內夾

可以請人用毛巾幫忙拉，或是用彈力帶施加負荷，一邊抵抗被往外拉扯的力量，同時進行髖關節的屈伸。記住將膝蓋往內夾的感覺。

提升身體
調整平衡的能力

每次往前踏步，膝蓋就會向外打開或向內倒的人，只要背負沉重的行李長時間登山，身體就容易產生各種不適。因此為了讓膝蓋保持穩定，必須學習如何正確使用髖關節。其對於有膝痛問題的人而言，尤其能夠減輕疲勞和疼痛的動

觀看參考影片！

1天的訓練量
左右腳各**10**次
×
3組

側面姿勢

NG

**膝蓋超過腳尖，
腳掌離地**

膝蓋的最大屈曲角度應為
直角。只要用整個腳掌朝
重力方向筆直加壓，同時
做出屈伸動作，即可輕易
沿著身體軸線直直地站立
起來。

**膝蓋不要
超過腳尖**

大角度彎曲髖關節和膝關節
時，要避免膝頭超越腳尖。
透過反覆動作，記住各個關
節的最大屈曲姿勢。

去嘗試挑戰各種訓練動作。

隨心所欲地活動自己的身體，

的，我更希望各位是為了能夠

變化了。比起以增加肌肉為目

應該就能應對各式各樣的斜坡

等到調整能力提升之後，

始先以完成10次3組為目標。一開

讓膝蓋、腳尖朝向前方。一開

請用彈力帶或毛巾拉扯，練習

時膝蓋會往內、往外倒的人，

頭不要超過腳尖。屈伸髖關節

重點在於彎曲膝蓋時，膝

許多。

作，屈伸膝蓋時便會感覺輕鬆

鍛鍊髖關節周邊的活動

擺盪腳的腳尖
往後輕輕點地後
返回

由於膝蓋的屈伸動作很容易用肉眼觀察，因此請一邊進行動作，一邊確認膝蓋是否過度彎曲，以及膝蓋、腳尖的方向。

採取基本的
直立姿勢

讓頭、肩、腰、踝骨位於一直線上的身體軸線筆直延伸。站立時要平均施壓於整個腳掌。

學習正確的
關節屈伸動作

為了安全地享受登山之旅而不受傷，必須學習如何正確地屈伸支撐身體的支撐腳（尤其是髖關節）。因為登山時除了體重之外也會承受行李的重量，而且還得一邊處理落地的衝擊，一邊因應各種多樣的地形持續行走。

觀看參考影片！

1天的訓練量
左右腳各1個循環
×
3～5次

腳尖伸向內側
輕輕點地後
返回

讓左右肩連成的線和地面保持平行，將擺盪腳往內側伸。支撐腳的蹲姿要盡量保持和其他3個屈伸動作相同。

腳尖往外
輕輕點地後返回

重心往下放，將擺盪腳往外打開。如果支撐腳腳掌的小趾根部側的壓力因受到擺盪腳牽引而變弱，大腿內側承受的負荷就會加重，需要特別留意！

擺盪腳的腳跟
往前輕輕點地後
返回

只要將髖關節向內縮進行屈曲動作，就能輕易保持動作的平衡。請勿過度前傾，讓支撐腳的膝頭超越腳尖！

為了能夠不費力地順暢屈伸各關節，並且在任何狀況下都能夠隨心所欲地活動雙腿，請反覆練習，讓身體記住如何做出正確的屈伸動作。理想狀態是無論離地的擺盪腳在前後左右哪個位置，都能夠做出相同的動作。緩慢彎曲支撐腳的髖關節、膝關節，一邊將重心往下放，一邊將腳往前後左右輕輕點地後回到站姿。反覆這個動作時的重點，是要在彎曲支撐腳後回到直立姿勢，將髖關節、膝關節打直。雖然是個單純的動作，各位不妨試著以正確的姿勢進行看看。

正面姿勢

鍛鍊姿勢

日常生活的動作改善訓練④

讓重物沿著身體軸線上下移動

調整身體的動作，讓左右手上的重物不會往前後左右移動。在重物沿著身體軸線上下移動的狀態下進行深蹲。

採取基本的直立姿勢

無論有無負重，直立姿勢都不應有所改變。注意不要受到重物牽引，讓肩膀的位置往下，或是變成腰部反折、駝背的姿勢。

重物要沿著身體軸線上下移動

即便是平時有在定期進行健走等有氧運動的人，揹著行李在山裡爬上爬下對他們而言也有可能是件苦差事。登山必須攜帶行動糧和飲品，並且配合天候等當時的情況攜帶必要裝備行動。

那麼人在承受重物帶來的

觀看參考影片！

112

1天的訓練量
**10次
×
3組**

側 面 姿 勢

NG

姿勢受到重物影響

手持重物時容易肩膀下垂，變成腰部反折或駝背的姿勢，必須留意。請讓整個腳掌穩定地踩在地面上。

重物要和重心一樣往正下方移動

一邊緩慢地彎曲髖關節、膝關節，同時讓重心和重物沿著身體軸線往正下方移動。回到直立姿勢時重物的位置不可偏移，要筆直往上提。

重物要拿在身體兩側

一開始的時候先將重物拿在身體兩側，會比較容易掌握重物沿著身體軸線上下移動的感覺。等到習慣後，也可以將重物塞進後背包進行。

負荷時，身體會做出何種反應呢？請各位不妨試著自我檢測一下，看看能否拿著重物從直立姿勢做出屈伸髖關節、膝關節的動作。

嚴禁一開始就拿過重的物品進行訓練。一開始先徒手進行髖關節、膝關節的屈伸，確定沒問題後，再用500㎖～2ℓ的寶特瓶裝滿水，拿著做大約10下深蹲。膝蓋最多彎曲到直角，並且要注意姿勢，避免腰部反折和駝背。

鍛鍊核心1

日常生活的動作改善訓練⑤

將腳跟往前甩

放鬆膝蓋以下，將靠近臀部的腳跟往前甩出去。如果用力的話動作就會變僵硬，記得做的時候要完全放鬆。

將腳跟往髖關節的方向抬起

輕鬆保持直立姿勢，一面彎曲單側的髖關節。此時讓同時抬起的腳跟沿著支撐腳，往臀部的方向靠近。

好好學習如何屈伸腿部

一般人常常以為要在山裡爬上爬下，最需要的就是「腿力」。但其實想要隨心所欲地控制身體，需要的是整體的肌力和控制力。尤其要做出「屈伸腿部的動作」，軀幹核心十分關鍵。以下是鍛鍊核心時需要注意的3個重點。

觀看參考影片！

114

NG

身體往左右晃動

身體受到移動腳的影響往左右晃動。請完全放鬆力氣，隨時調整身體軸線的位置。

沒有保持直立姿勢

只顧著動腳卻沒有保持直立姿勢，呈現髖關節、膝關節彎曲的狀態。

1天的訓練量
左右腳各20次
×
1組

伸展膝關節，將腳跟拉回來

伸直往前甩的那隻腳的膝關節，將腳跟拉回到身體正下方。腳掌不要碰地，繼續試著轉動腿部。

第一是姿勢。請確實維持正確的姿勢，不要讓身體受到腳的升降運動影響而前後左右晃動。

第二是支撐身體的腳，也就是支撐腳。請確實站直，不要受到進行升降動作的擺盪腳影響，產生膝蓋彎曲或身體軸線跑掉的情形。

最後第三個重點則是髖關節。請一邊屈伸髖關節，一邊試著用擺盪腳在空中畫圓。在維持身體軸線的同時，穩定控制身體進行畫圓運動，一邊各做20次。

1天的訓練量
10次
×
2組

1 背部貼地，膝蓋微彎

腹部用力並調整骨盆的角度，讓後腰和地板之間沒有空隙。整個背部都要緊緊貼著地面。

1天的訓練量
左右腳各**20**次
×
1組

4 兩腳輪流靠近身體

背部和腰部完全貼地，輪流將膝蓋拉近身體後下放。習慣之後，可改為同時進行左右腳的屈伸。

透過核心訓練提升腹內壓

所謂腹內壓是隨著腹肌和橫膈膜等的收縮，在腹腔內部產生的壓力。腹內壓如果太弱就會造成骨盆過度前傾、腰部反折，進而產生腰痛。另外，過度前傾的骨盆也會使得股四頭肌過於緊繃、臀大肌鬆弛無力，結果導致膝蓋承受的壓力

觀看參考影片！

※影片只有解說1~3

1天的訓練量
左右腳各**20**次
×
1組

3 轉動雙腿的同時一邊屈伸

將腳跟拉向臀部，像在騎腳踏車一樣輪流換腳畫圓。調整骨盆的角度，讓背部、腰部貼地。

2 緩慢抬起、放下上半身

讓放在腿上的手滑向膝蓋，看著肚臍緩慢抬起上半身。放下時要讓脊椎一節一節緩慢貼地。

NG 小心腹內壓不足！

在專心進行旋轉腿部和伸直腿的動作過程中，腹內壓經常會降低，變成腰部反折的姿勢。請盡量拉長維持腹內壓的時間。

1天的訓練量
左右腳各**10**次
×
1組

5 伸直腿，將腳跟帶向遠處

讓單腳靠近腹部，伸直另一隻腳但是不碰地。腹部用力，維持這個姿勢一秒鐘。

增加而引發疼痛。腹內壓是讓身體軸線筆直延伸、保持直立姿勢非常重要的力量。

因此就讓我們來進行提升腹內壓的訓練吧。鍛鍊腹肌也是一種方法，但光是如此並無法提升腹內壓。一開始請先透過名為「核心訓練」的腹部運動，瞭解什麼是「高腹內壓」的狀態。在做仰臥起坐、抬腿捲腹等訓練動作時，重點是不要放鬆腹部讓腰部反折。

腳踝的伸展

登山前後的伸展①

1次要做
左右腳各**15**秒
×
2組

1　比目魚肌、腓腸肌

伸展位於小腿的比目魚肌和腓腸肌，讓踝關節能夠順暢進行背屈。

透過充分暖身提升表現！

　　想要在面對山路的斜坡或是凹凸不平時依舊維持直立姿勢，踝關節至關重要。如果屈伸踝關節的可動範圍很狹窄的話，就不易保持平衡，甚至還會招致扭傷等重大傷害，因此請確實伸展比目魚肌、腓腸肌等小腿肌群。事前擴大可動範

觀看參考影片！

2 提升踝關節的活動度、脛前肌

像拖著腳尖一般，伸展腳背到腳踝前側。為了防止扭傷，請事先擴大可動範圍。

1次要做
左右腳各15秒
×
2組

3 往內、外轉動腳踝

將腳踝往內、往外轉動，進行伸展，事先擴大可動範圍。

1次要做
內外各轉10次

圍、增加柔軟度除了可以提升表現，還能夠預防腿部抽筋等問題。

由於鞋子會限制踝關節的可動範圍，因此伸展要在綁鞋帶之前，或是在休息時鬆開鞋帶進行，這樣才能實際感受到效果。

踝關節周圍有許多肌肉和肌腱通過。上述的伸展動作除了小腿的大肌群之外，也能夠改善連接足部和腳趾的肌肉柔軟度、肌腱靈活度。一旦可動範圍擴大，登山就會變得輕鬆許多。

頸部的伸展

1次要做
10秒
×
2組

1 雙手抱住後腦勺 然後低頭

雙手抱住後腦勺，讓頭往前倒，伸展連接肩膀和頸部的斜方肌。

1次要做
左右各10秒
×
1組

4 讓脖子倒向斜後方

將頭緩緩倒向斜後方。如有餘裕，可以用手幫忙拉，進一步擴大可動範圍。

請記得要時常放鬆頸部！

頸部很容易因為在前彎姿勢下往上看，或是因為受到沉重行李壓迫而使得血液循環變差，結果導致產生強烈疲勞感的部位。除此之外，晴天時陽光強烈造成的眼睛疲勞、寒冷時的身體僵硬，也都會對頸部造成影響。

觀看參考影片！

1次要做
左右各**10**秒
×
1組

1次要做
左右各**10**秒
×
2組

3 讓脖子倒向斜前方

將頭緩緩倒向斜前方，伸展脖子的根部。如有餘裕，可以用手幫忙拉，擴大可動範圍。

2 用手扶著頭往左右拉

將頭倒向左右兩邊，延伸頸部側面的肌肉。也可以用手幫忙拉，進一步擴大可動範圍。

1次要做
30秒
×
1組

5 放鬆脖子根部

小心不要往後跌倒，緩慢地將頭倒向後方。往左右晃動約30秒，壓迫脖子的根部。

頸部一旦僵硬，因為頭暈目眩導致失去行動能力，或是失衡跌倒、滑落的風險也會升高。嚴重時還可能引起強烈的嘔吐感，陷入無法攝取熱量、補充水分的狀況。

為了避免這種情況發生，請時常進行伸展，定期解放頸部所承受的壓力。除了登山前後，登山過程中也要在每次休息時放下後背包，擴大脖子和肩膀的可動範圍，這點十分重要。實際在進行伸展時，請選擇地面平穩、沒有跌倒或滑落風險的地點。

肩膀的伸展

1次要做
10次
×
1組

1　伸展肩胛骨

一邊將彼此相對的掌心轉向外側，一邊放下雙臂讓肩胛骨靠近。緩慢地做10次。只要挺胸就能輕易活動肩胛骨。

掌心朝內，將距離和肩膀同寬的兩手舉至正上方。手臂要盡可能舉高，並且盡量放鬆不出力。尤其是頸部不要用力。

肩頸一起放鬆，
效果加倍！

和頸部一樣，肩膀僵硬也是登山者的煩惱之一。一整天揹著沉重的後背包，操作不習慣的登山杖，肩膀周圍一下子就會變得僵硬緊繃。

肩膀周圍的肌群都是由細小的肌肉集合而成，因此時常放鬆以免累積過多壓力非常重

觀看參考影片！

1次要做
左右各15秒
×
1組

1次要做
左右各15秒
×
1組

側面姿勢　　　　　　　　　　正面姿勢

3　伸展肩關節

需要留意的是如果身體也一起轉，伸展效果便會降低。固定上半身，抓住手肘緩慢地拉動，調整負荷。

將手背貼在腰上，用另一隻手抓住手肘，緩緩地拉向正面。這個動作可擴大肩關節的可動範圍。

2　伸展斜方肌

抓住手腕，朝頭倒的方向拉，延展頸部至肩膀的肌肉（斜方肌）。請視症狀延長伸展的時間。

要。最好每次休息時都放下後背包，做做伸展或體操。頸部和肩膀是鄰居，一起放鬆會更有效率，各部位也會復原得比較快。

肩膀一旦僵硬就很難保持放鬆不出力，結果變成令肩膀僵硬更加惡化的姿勢。請利用手臂的上下運動、伸展、旋轉運動，確實解除肩膀周圍的緊繃感。肩胛骨周邊的肌群是朝各種方向延伸，因此最好能夠事先瞭解有哪些放鬆方式。

1次要做
左右腳各**15**秒
×
1組

1次要做
左右腳各**15**秒
×
2組

登山前後的伸展④

大腿的伸展

2 伸展大腿後側

一隻腳往前，腳跟點地，讓身體往前傾。如有餘裕，可以用單手扶著膝頭，另一隻手將腳尖往上扳。

1 伸展大腿前側

從坐姿輪流將一隻腳的膝蓋往前，一邊調整負荷，一邊慢慢地延展大腿前側。

照護雙腿，
避免產生不適

大腿是人體中相當大的肌群，其中主要的肌肉是前側的股四頭肌，以及後側的大腿後肌。這兩者都和膝蓋、髖關節的活動有關，一旦累積疲勞、活動變差就會失去柔軟度，進而導致膝關節產生問題。

除了運動前要花時間確實

觀看參考影片！

1次要做
左右腳各**15**秒
×
1組

背面姿勢　　　　　　　　正面姿勢

貼心建議

藉由照護大腿
預防膝痛

膝蓋的韌帶和肌腱會受傷、疼痛，多半是因為大腿周圍肌肉的工作量超過負荷所引起。請提升大腿周圍的柔軟度，事先做好能夠順暢收縮、鬆弛肌肉的準備。

3　伸展臀部到大腿側面

拄著登山杖保持平衡，將腳踝跨在膝蓋上蹲下。接著把手放在膝蓋上慢慢地往下推，調整負荷。

臀部到大腿側面的肌肉非常難放鬆。膝蓋外側（髂脛束）容易疼痛的人必須時常照護。

做好暖身運動之外，平日就多做伸展、按摩來保持柔軟度也很重要。登山過程中，要在感到疲勞困頓之前多多休息，並且定期放鬆僵硬緊繃的肌肉，才能舒適地繼續登山行程。

重點是要前後左右、膝上膝下，花時間仔細地放鬆緊繃的肌群。由於腿的肌群會互相影響，因此不只是產生疼痛和異樣感的部位，更要全方位地照護雙腿。

結語

　我在進入山林之前，總會提醒大家「要更加愉快且安全地完成旅程」。我會把「要是有準備○○，應該會更開心吧」、「若是能夠做到○○，想必會更加輕鬆」的想法，運用在下一次的登山行程中。透過做好能夠應付突發狀況的身心準備、攜帶能夠確保安全的充足裝備，以及不斷累積幫助自己做出正確判斷的知識和經驗，相信各位的登山之旅也會變得更加充實。

　經過一次又一次的登山，我開始瞭解到自己身體的哪些部位容易產生疲勞和疼痛，並且在處理那些不適的過程中，有了「包括預防和處置受傷、事後照護在內，都是登山的一部分」這種體悟。那一刻，我感覺自己「又變強了一些」。

　從事山徑越野跑和登山滑雪等競賽的我，為了訓練和比賽，平時幾乎一整年都是在山中度過。有時我也會被迫屈服於大自然的強大力量，不得不放棄。可是與此同時，我也瞭解到自己的弱點，因獲得追求更高成就的契機而感到喜悅。登山是能夠持續一生的運動。我由衷希望各位也能更加愉快且安全地完成每一次的登山之旅。

小川壯太

小川壯太

1977年出生於日本山梨縣。以職業登山家的身分，活躍於山徑越野跑、登山滑雪等國內外的競賽。自幼便親近山林，後來因為參加國民體育大會山岳競技，從此踏入了山徑越野跑的世界。2015年從小學正式教師轉換跑道，成為職業登山家。技術面的造詣深厚，除了參加、策劃比賽之外，也為登山者開辦步行技巧的講習會。La Mont ee Athlete Club負責人。著作有《山溪入門&指南 山徑越野跑（暫譯，ヤマケイ入門＆ガイド トレイルランニング）》（山與溪谷社）。

日文版工作人員
裝幀・內文設計　　吉池康二（アトズ）
照片　　　　　　　小山幸彦（STUH）・福田 諭
內文插圖　　　　　飯山和哉
監修　　　　　　　一水孝志（グリーンフィールド立川）
校對　　　　　　　中井しのぶ
影像製作　　　　　福田 諭
編輯　　　　　　　大関直樹、渡辺裕子（山と溪谷社）

登山入門必修課
行進技巧×裝備知識×體能訓練，
新手必懂的無痛登山實用指南

2024年1月10日初版第一刷發行

作　　　者　小川壯太
譯　　　者　曹茹蘋
主　　　編　陳正芳
特約編輯　陳祐嘉
美術設計　許麗文
發 行 人　若森稔雄
發 行 所　台灣東販股份有限公司
　　　　　＜地址＞台北市南京東路4段130號2F-1
　　　　　＜電話＞(02)2577-8878
　　　　　＜傳真＞(02)2577-8896
　　　　　＜網址＞http://www.tohan.com.tw
郵撥帳號　1405049-4
法律顧問　蕭雄淋律師
總 經 銷　聯合發行股份有限公司
　　　　　＜電話＞(02)2917-8022

國家圖書館出版品預行編目資料

登山入門必修課：行進技巧×裝備知識×體能訓
練，新手必懂的無痛登山實用指南 / 小川壯太
著；曹茹蘋譯. -- 初版. -- 臺北市：臺灣東販股
份有限公司, 2024.01
128 面；14.8×21 公分
ISBN 978-626-379-179-4（平裝）
1.CST: 登山

992.77　　　　　　　　　　　　　112020527

SANGAKU ATHLETE NI OSOWARU YAMA NO
ARUKIKATA
HIZA NI FUTAN WO KAKENAI! BATENAI!
© Souta Ogawa 2023
Originally published in Japan in 2023 by Yama-Kei
Publishers Co., Ltd., TOKYO.
Traditional Chinese Characters translation rights
arranged with Yama-Kei Publishers Co., Ltd., TOKYO,
through TOHAN CORPORATION, TOKYO.